U0106766

不軌劇場②

自序：

在我那些不是很多次但還是有三兩次的訪問當中，最常被問及的題目是：1)為甚麼畫得那麼醜？2)你的靈感是怎樣來的？由於我遠非一位偉大的漫畫家，我還是選擇謙卑地作答：1)醜？噢……我一直以為自己畫得很美，原來不是嗎?! 2)天跌下來的。有的訪問者的反應是嘿嘿笑了起來，但面上浮現出：「扮大師！」那種不屑的表情，對於我的答案令他們產生出這種誤解我深表遺憾，但我實在不懂得怎樣回答才令人滿意，或許我舉個實例吧，這篇➡，是我乘巴士時看到路邊那些隨風搖擺的樹，好像在向我招手時而想到的，亦即是說，只有本身的思維也那麼「小學雞」才會想出這種質素的作品來，而才賣個數十塊錢，試問我又怎會敢去「扮大師」呢？德.5·14

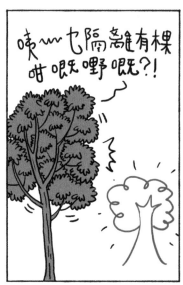

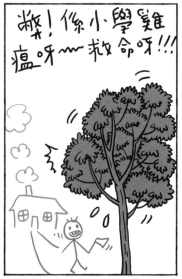

節目表：

無

有錢電視台

7:00 am：
酉星目仔時間

11:30 am：
楂底交易現場

12:00 pm：
午間「勵志」劇集

1:00 pm：
呻吟報導

1:30 pm：
飯後翻炒少廖J上場

4:00 pm：
兒童不宜時間
小妖穿櫻機

點解要返工：P.102

無主題公園：P.140

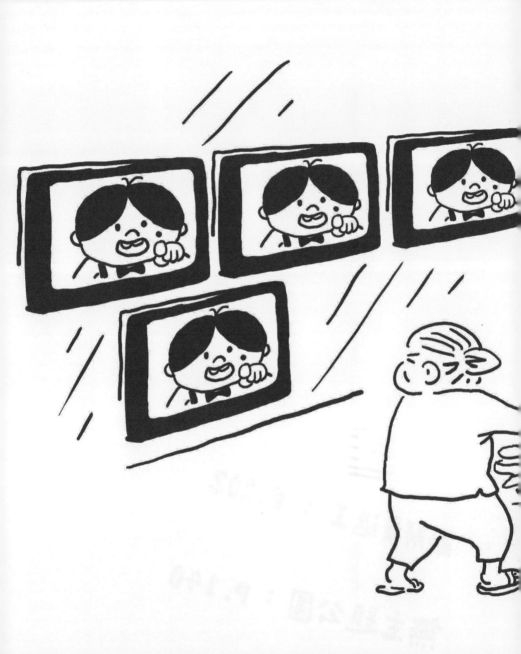

小主人

委符

各位小朋友，又嚟到 Doctor Hopkins 英語教室時間囉喎，睇吓今日教邊個生字呀吓……

委符，財富咁解。

Wealth

例句：At the age of ten, Master Junior is already the wealthiest kid on the earth.

各位小朋友跟我讀一次，委——符——

Wealt

士喺

各位小朋友，歡迎嚟到 Doctor Hopkins 英語教室。一齊嚟睇吓今日教眼第一個字 oy⋯⋯

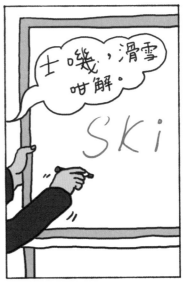

士喺，滑雪咁解。

SKi

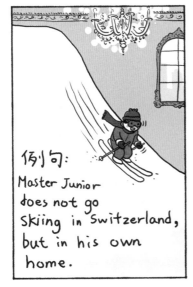

例句：

Master Junior does not go skiing in Switzerland, but in his own home.

各位小朋友跟我讀一次，士————喺。

SKi

第一次

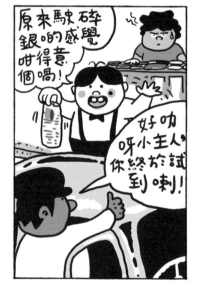

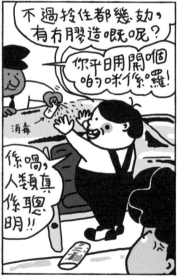

比下去

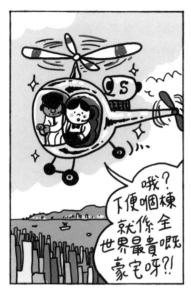

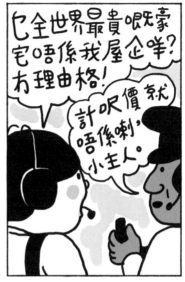

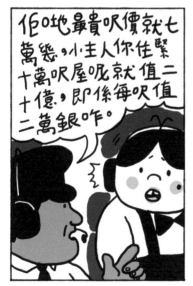

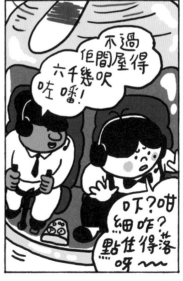

身陷險境

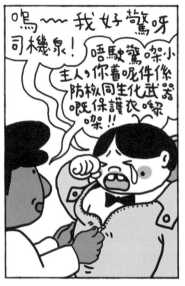

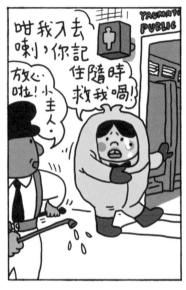

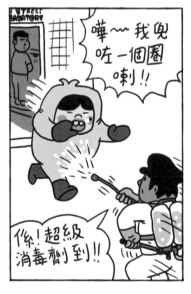

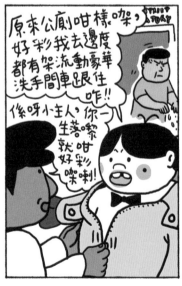

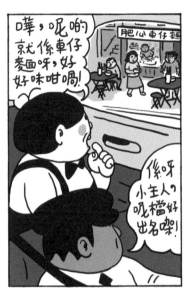

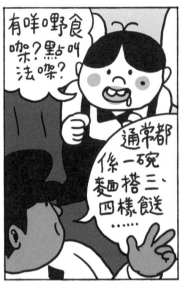

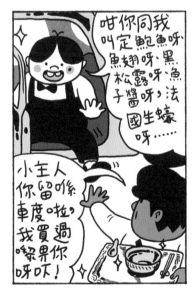

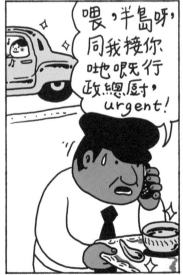

15

嘟嘟叮叮

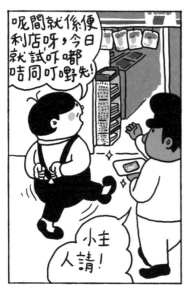

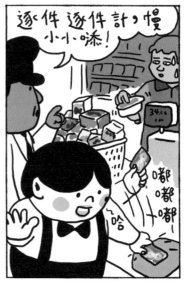

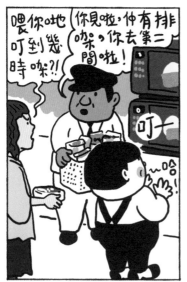

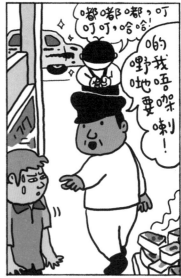

善樂

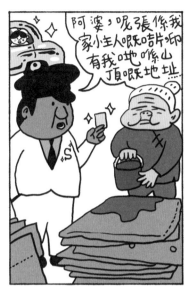

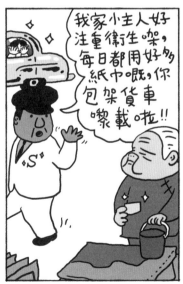

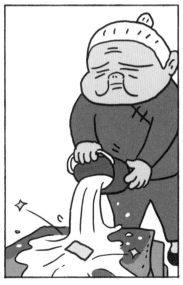

環保寶寶

人海戰術

原來超級市場咁多嘢買個喎！

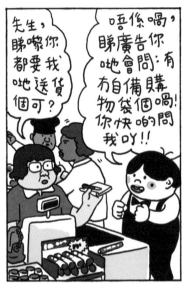

先生，睇嚟你都要我哋送貨個可？

唔係喎，睇廣告你哋會問：有冇自備購物袋個喎！你快啲問我吖！！

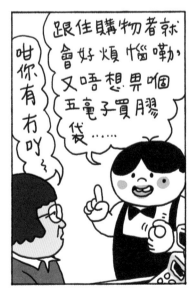

咁你有冇吖～

跟住購物者就會好煩惱嘞，又唔想畀嗰五毫子買膠袋……

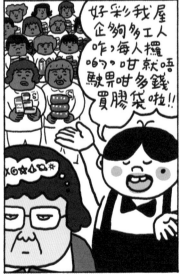

好彩我屋企夠多工人咋，每人攞啲，咁就唔駛畀咁多錢買膠袋啦！！

X@☆@※

更上一層樓

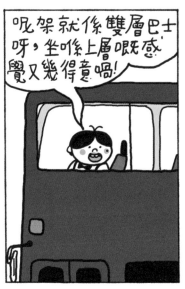

呢架就係雙層巴士呀，坐喺上層嘅感覺又幾得意喎！

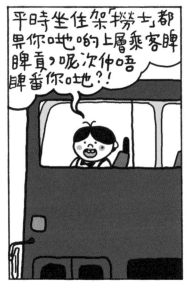

平時坐住架「撈士」都畀你哋啲上層乘客睥睥貢，呢次仲唔睥番你哋？！

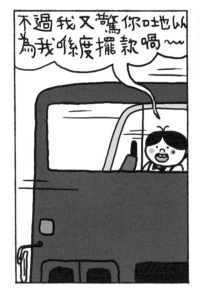

不過我又驚你哋以為我喺度擺款喎～

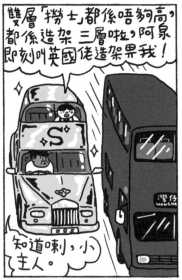

雙層「撈士」都係唔夠高，都係造架三層啦，阿泉即刻叫英國佬造架畀我！

知道喇，小主人。

冇面界

搞咁耐而嘅阿泉，阻住我去食魚蛋粉!!

哦，冇，話我哋架車太矖眼喎，會影響其他司機。

咩呀?!佢第一日返工咩，未見過配老細架車？

吓？小主人，佢係交通警嚟嘛!!

哦?!原來佢就係交通警呀，也咁似我屋企車庫嘅實Q嘅?

哦，我哋車庫嘅巡邏實Q只會管住小主人啲慈百架車，係唔會走出街㗎。

21

何不食肉糜

原來搭地鐵咁逼個喎,點解仲咁多人搭喫?

方便又快捷呀小主人……

哦?有幾快?!

過海只要十幾分鐘,唔怕塞車!

吓?都要成十幾分鐘?我坐開直升機一分鐘就過到海啦!點解啲人唔搭直升機喫?

我哋都係坐直升機算喇~

咁快落車嘅?都未過海!!

打工仔

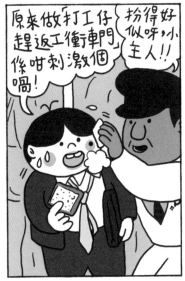

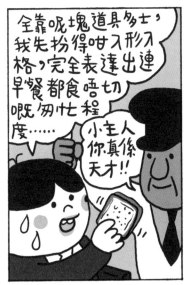

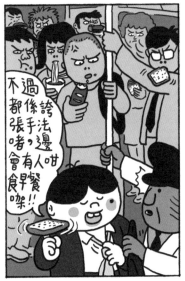

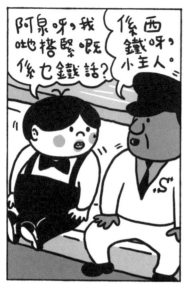

大話西遊

電影已死

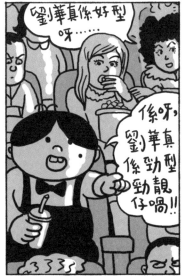

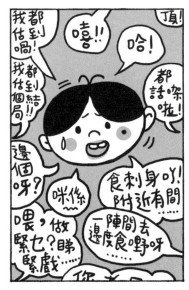

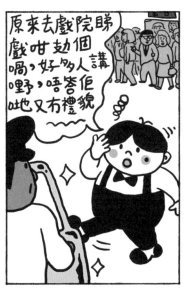

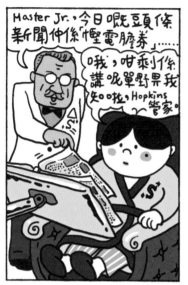

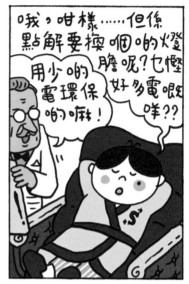

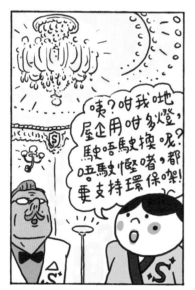

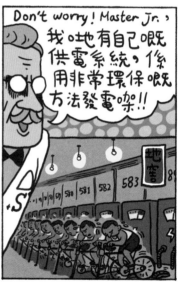

有機發電 (下)

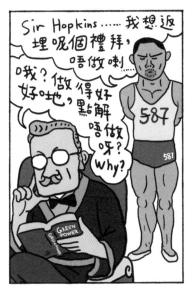

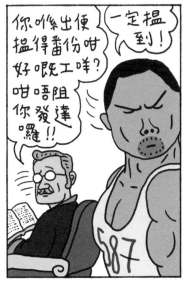

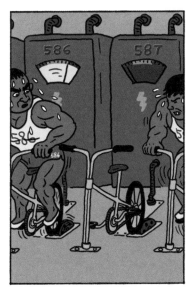

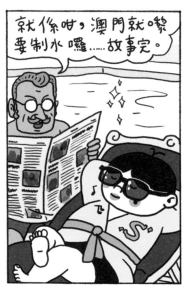

就係咁，澳門就嚟要制水囉……故事完。

白白豬

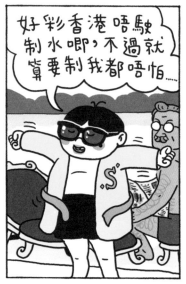

好彩香港唔駛制水嘅，不過就算要制我都唔怕……

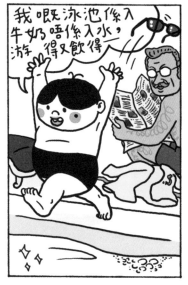

我嘅泳池係入牛奶唔係入水，游得又飲得……

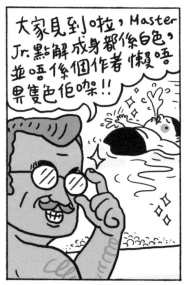

大家見到啦，Master Jr.點解成身都係白色，並唔係個作者懶唔畀隻色佢㗎!!

熱芝士

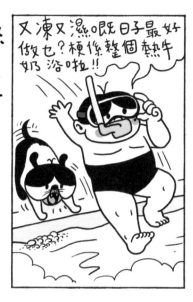

你就冇事

歐洲名廠車係唔同啲嘅，我呢架精鋼造防彈撈士真係冇得頂，點撞都冇事……

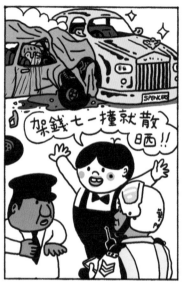

架錢七一撞就散晒！！

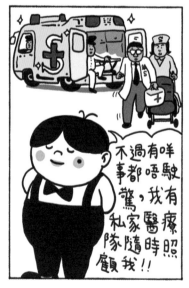

不過有咩事都唔駛驚，我有私家醫療隊隨時照顧我！！

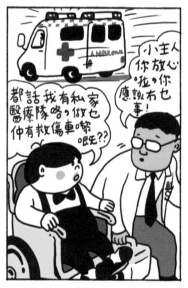

都話我有私家醫療隊咯，做乜仲有救傷車嚟呢??

小主人你放心，呢，你應該冇乜事！

人肉空調

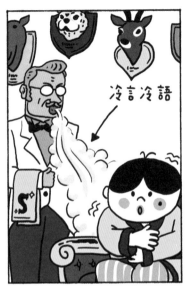

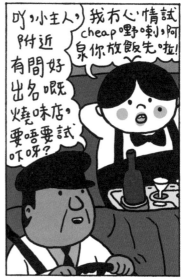

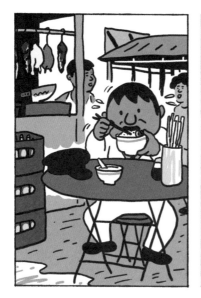

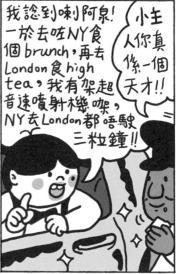

又
冇
行

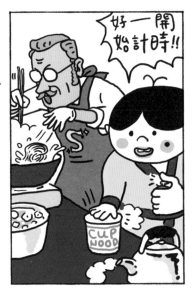

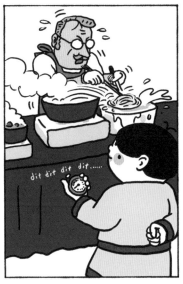

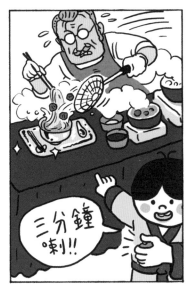

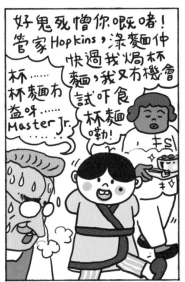

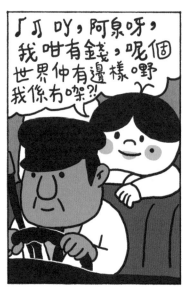
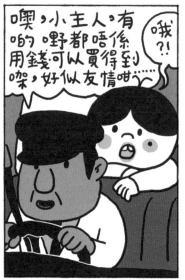
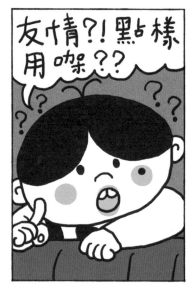
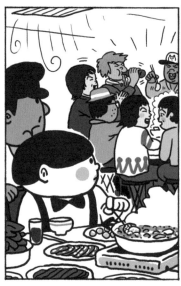

寂寞打邊爐（下）

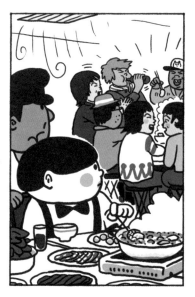

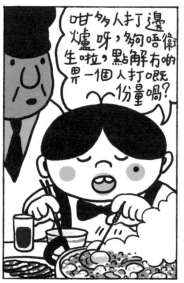

咁多人打邊爐呀，夠唔衛生啦，點解冇啲畀一個人打嘅份量喎？

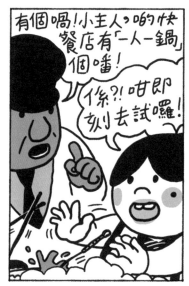

有個喎！小主人嗰啲快餐店有「一人一鍋」個嘛！

係?!咁即刻去試囉！

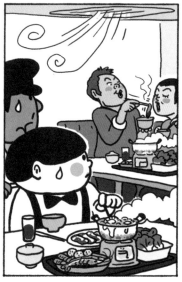

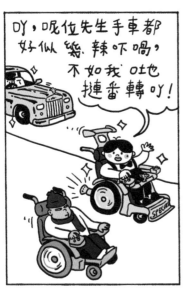

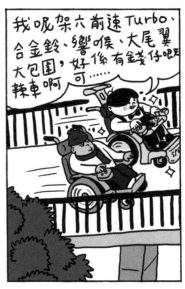

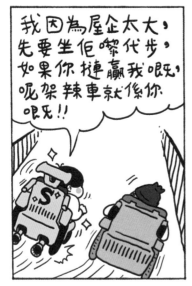

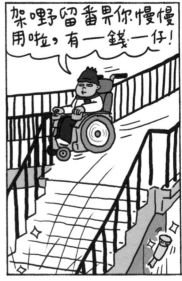

制空權

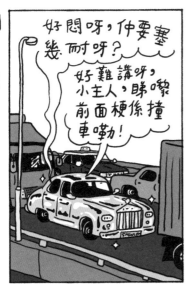

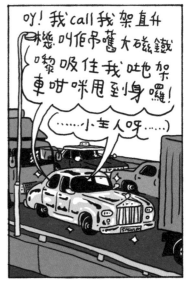

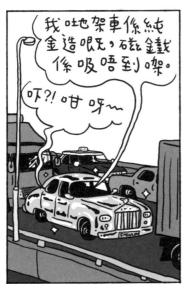

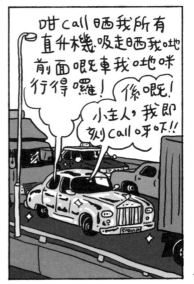

父子情

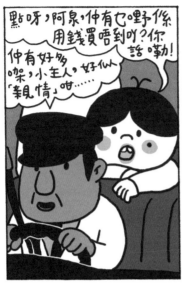

點呀，阿泉，仲有乜嘢係用錢買唔到吖？你話嘞！

仲有好多㗎，小主人，好似「親情」咁……

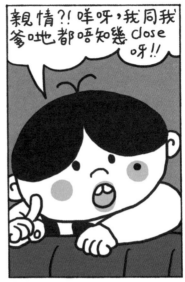

親情?! 咪呀，我同我爹哋都唔知幾 close 呀!!

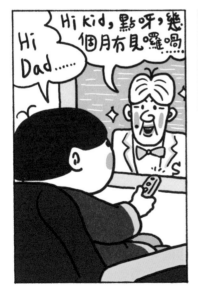

Hi Dad……

Hi Kid，點呀，幾個月冇見囉喎

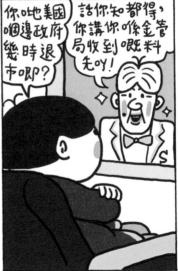

你哋美國嗰邊政府幾時退市㗎？

話你知都得，你講你喺金管局收到嘅料先吖！

送暖到人間

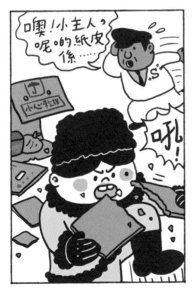

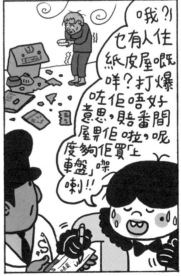

浩劫

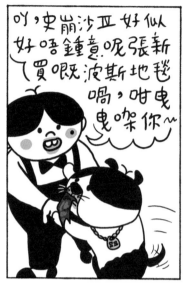

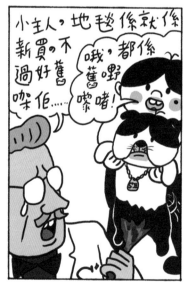

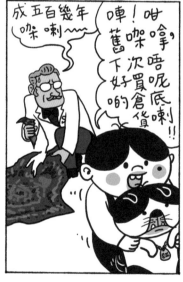

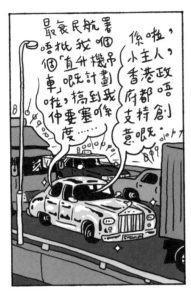

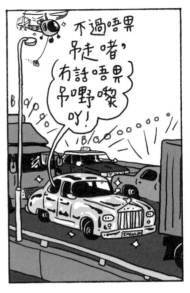

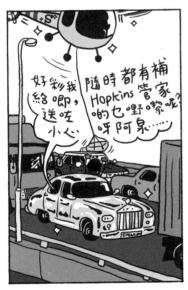

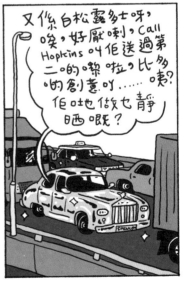

唔收化貝

置身度內

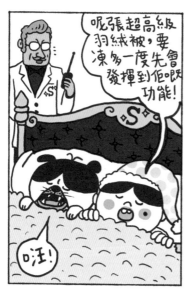

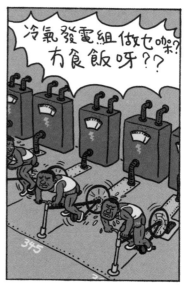

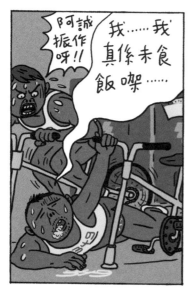

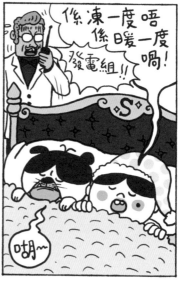

發上發（concept fm 小毛）

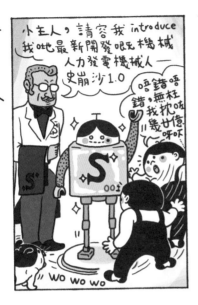

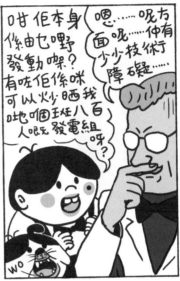

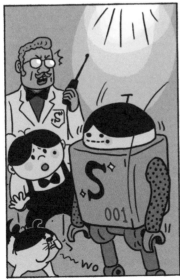

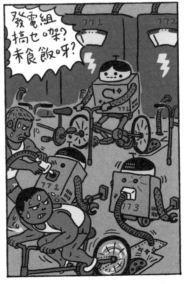

自食其力

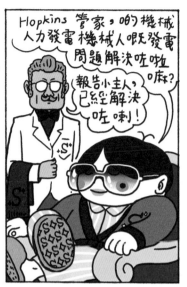

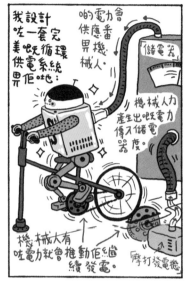

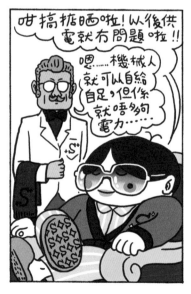

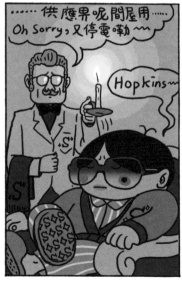

家法侍候

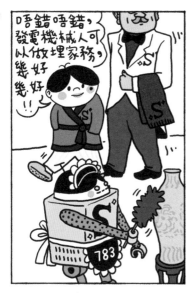

肥
屍

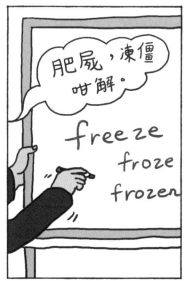

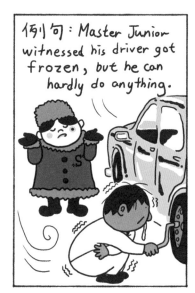

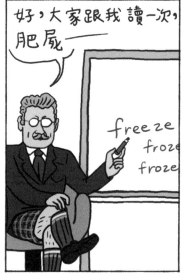

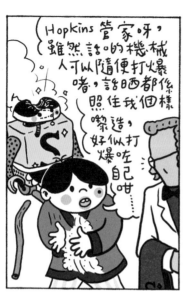

Hopkins 管家呀,雖然話你嘅機械人可以隨便打爆㗎,話晒都係照住我個樣嚟造,好似打爆咗自己咁……

……

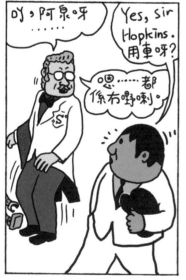

吖,阿泉呀……

Yes, sir Hopkins. 用車呀?

嗯……都係冇嘢喇。

根

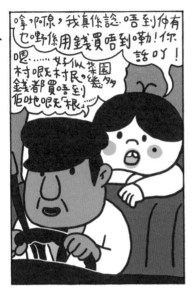

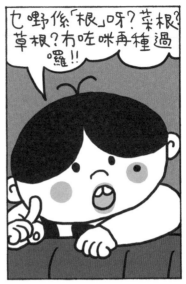

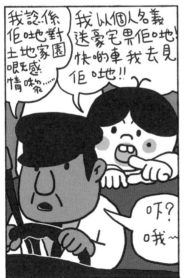

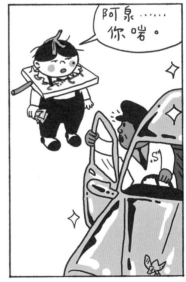

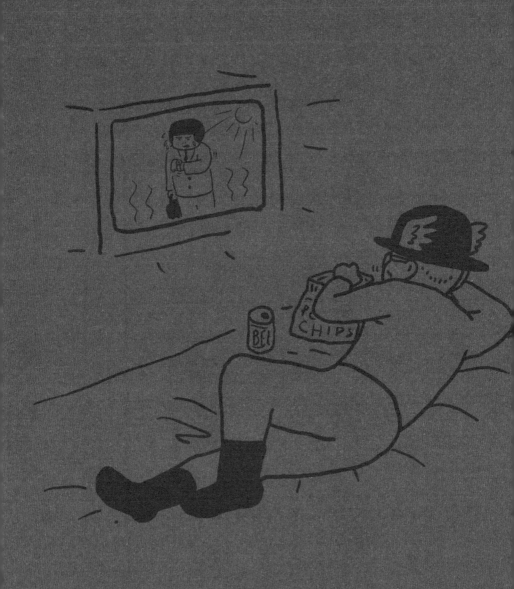

我和成功有個約會

我和成功有個約會

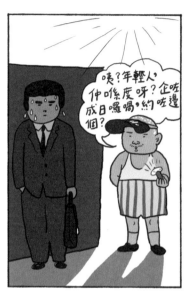

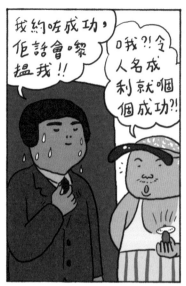

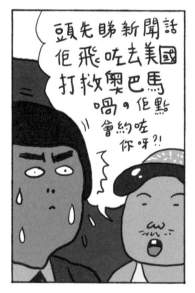

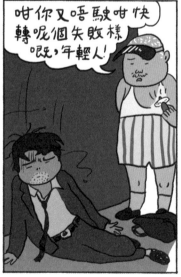

失約

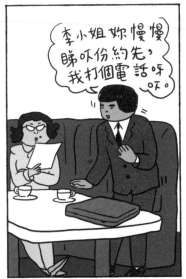

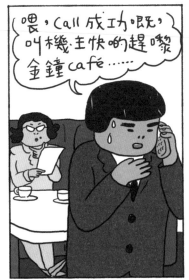

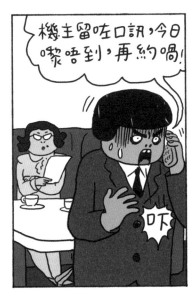

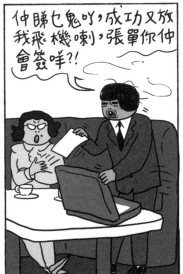

擦身而過

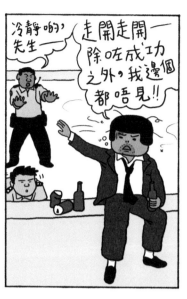

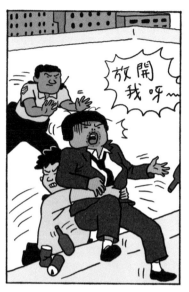

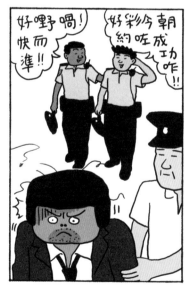

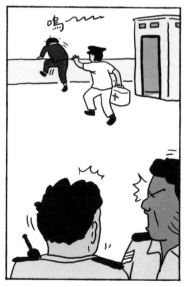

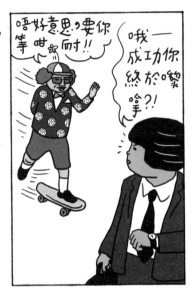

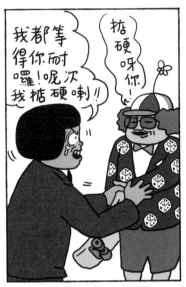

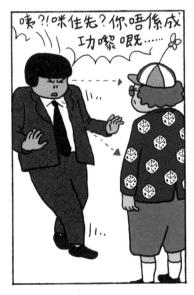

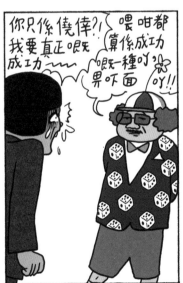

包袱

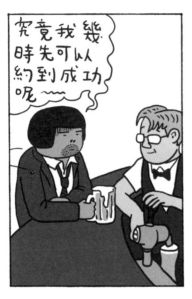

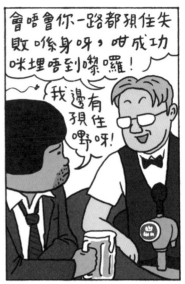

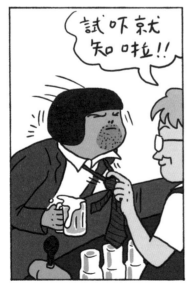

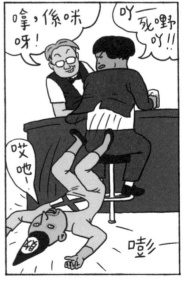

跟人哋

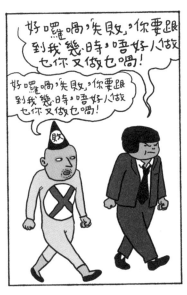

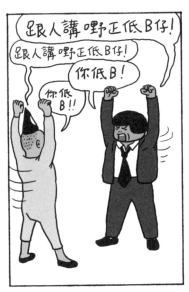

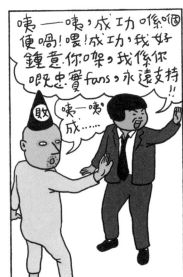

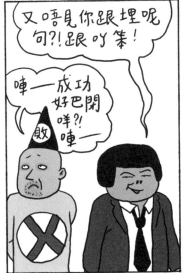

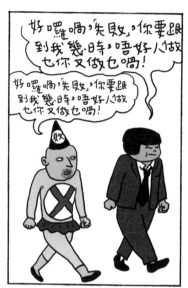

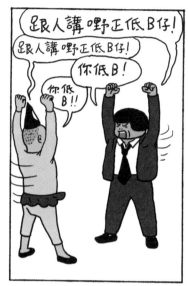

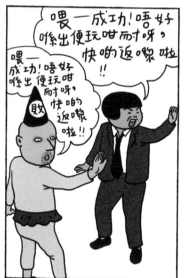

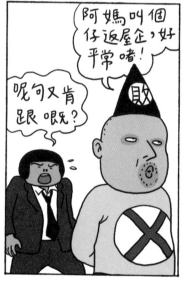

盼兒歸

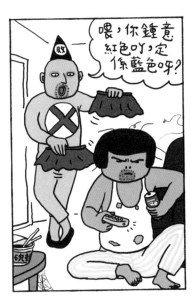

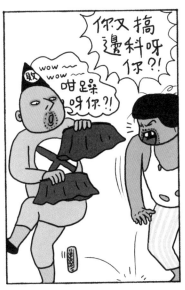

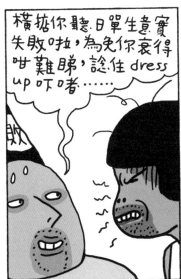

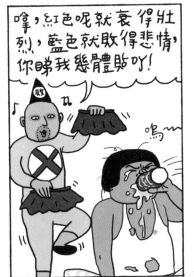

拉匀

離不開

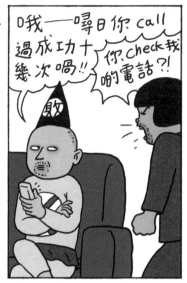

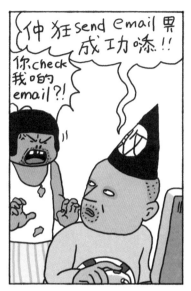

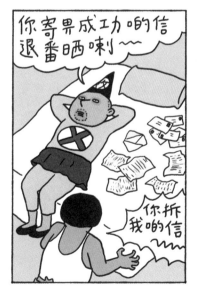

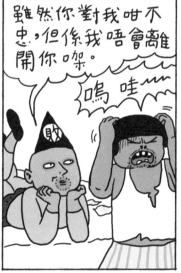

更毒

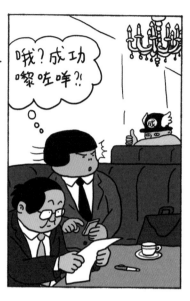

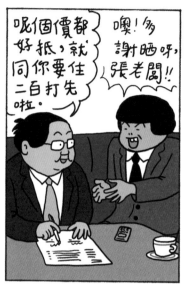

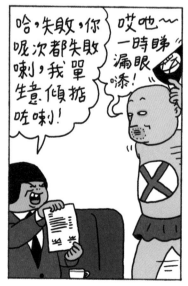

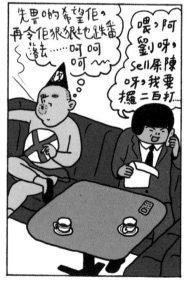

捨不得你

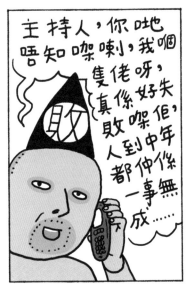

主持人，你哋唔知㗎喇，我嗰隻佬呀，真係好失敗㗎佢，人到中年都仲係一事無成……

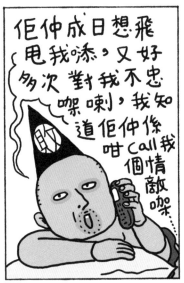

佢仲成日想飛甩我添，又好多次對我不忠㗎喇，我知道佢仲係咁call我個情敵㗎……

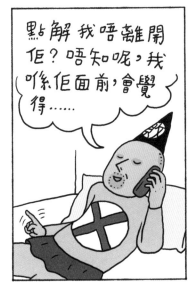

點解我唔離開佢？唔知呢，我喺佢面前，會覺得……

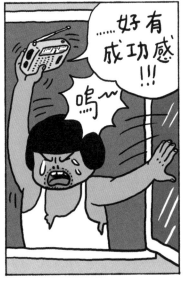

……好有成功感！！！

嗚～

成功之母

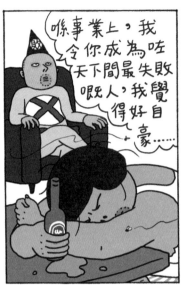

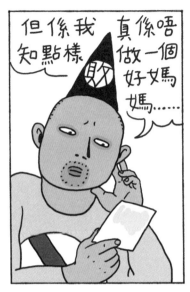

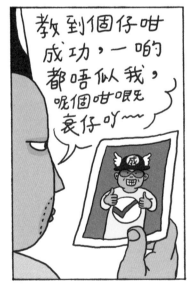

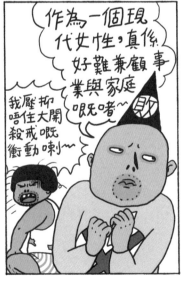

媽媽的情人

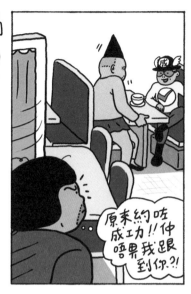

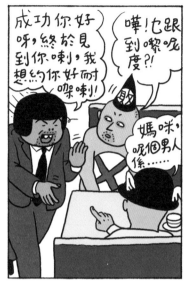

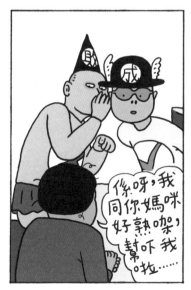

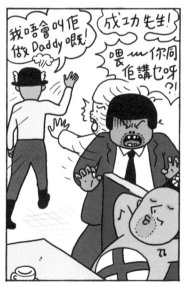

搭沉船

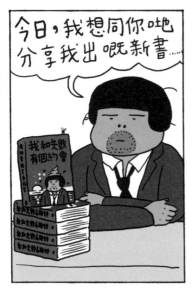

今日，我想同你哋分享我出嘅新書……

（我和失敗有個約會）

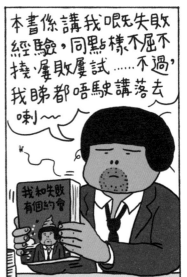

本書係講我嘅失敗經驗，同點樣不屈不撓、屢敗屢試……不過，我睇都唔駛講落去喇～

（我和失敗有個約會）

好嘢好嘢！以你為榮！！

新書發佈會

書商

呢次你仲唔蝕到執笠？歡迎你加入我哋嘅行列！！

（敗）

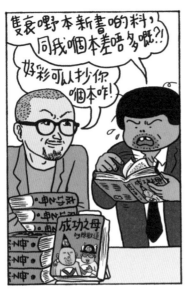

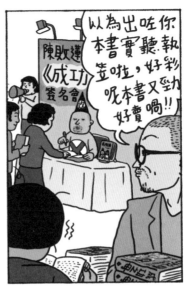

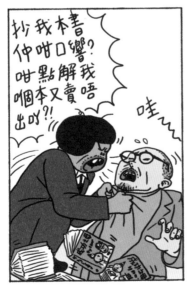

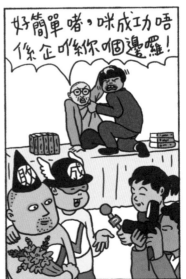

同文唔同命

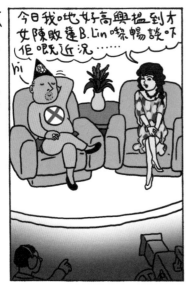

敗部復活

今日我哋好高興搵到才女陳敗蓮B.Lin嚟暢談吓佢嘅近況……hi

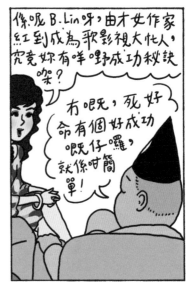

係呢B.Lin呀,由才女作家紅到成為歌影視大忙人,究竟妳有咩嘢成功秘訣㗎?

冇呢,死好命有個好成功嘅仔囉,就係咁簡單!

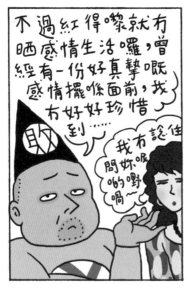

不過紅得嚟就冇晒感情生活囉,曾經有一份好真摯嘅感情擺喺面前,我冇好好珍惜到……

我冇諗住問妳呢啲嘢喎~

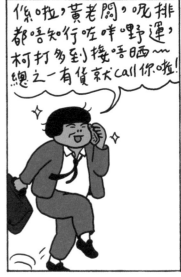

係啦,黃老闆,呢排都唔知行咗咩嘢運,柯打多到接唔晒~總之一有貨就call你啦!

總有人

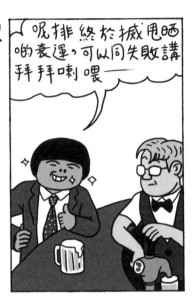

呢排終於擺甩晒啲衰運，可以同失敗講拜拜喇喂——

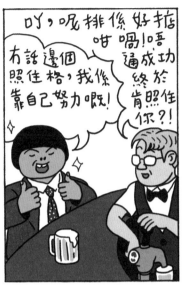

吖，呢排係好掂咁喎!唔通成功終於肯照住你?!

冇話邊個照住格，我係靠自己努力嘅!

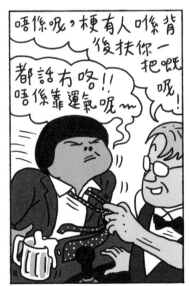

唔係呢，梗有人喺背後扶你一把嘅呢!

都話冇咯!!唔係靠運氣呢～

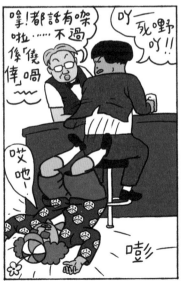

嘩!都話有㗎啦……不過係「僱倰」喎～

吖——死嘢吖!!

哎吔

嘥

孖佬兄弟

諗嘢樣

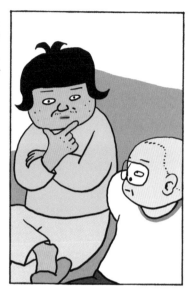

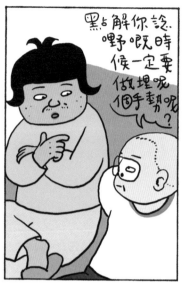

黑點解你諗嘢嘅時候一定要做埋呢個手勢呢？

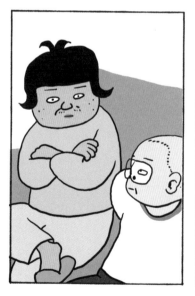

咁你仲睇唔睇得出我喺度諗緊嘢吖？

咁又睇唔出喎。

咁咪係囉!!

問水喉

一定係
退咗市
喇!!!

交待職業

恐怖份子

排斥

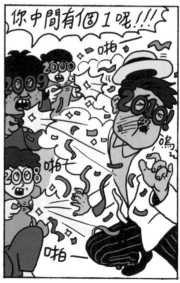

高興吖嗱

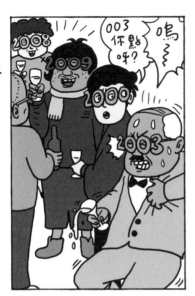

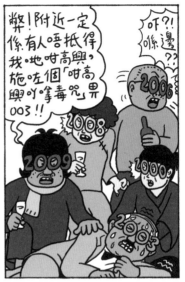

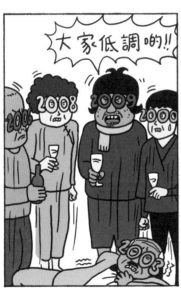

＋一

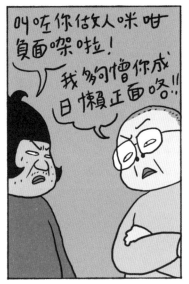

又耐人尋味

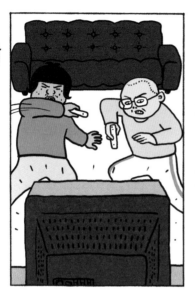

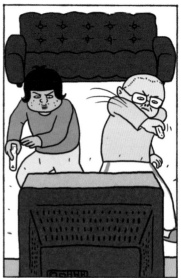

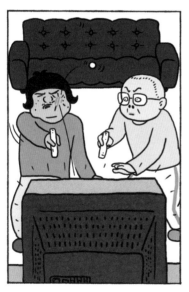

緣盡甲子園

不可不防

戰術錯誤

幾十歲人

芙酥餅

放！

啪

打唔中你食番呀！
你唔中個籃咋喎！！

新彈藥

引蛇出洞

喂,遊花園——三位主持人你哋好!冇呀,我係講屋企人嘅怪癖咪,哎,我大佬呢,四十幾歲人……

佢好鍾意放啲屁嚟推郁隻鴨仔游水㗎……我點知?!我偷聽到佢放完屁話隻鴨仔游得好快喎!

新時代

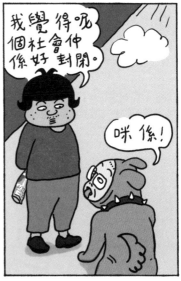

仲未得

靈犬

嗳哟，見暈嚇～

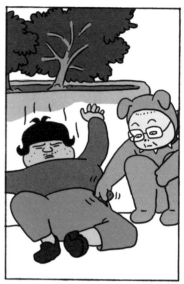

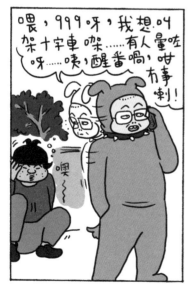

喂，999呀，我想叫架十字車喺……有人暈咗呀……咦，醒番喎，冇事嘞！

嘿

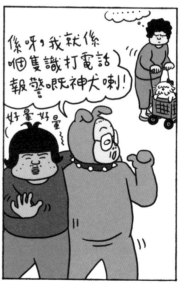

係呀，我就係咽隻識打電話報警嘅神犬喇！

好暈好暈

致敬

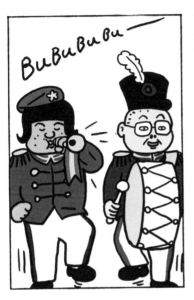

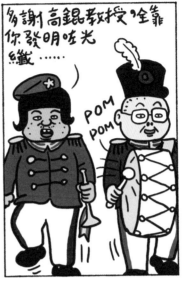

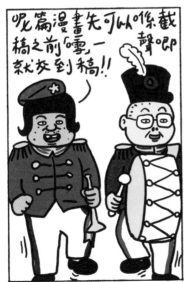

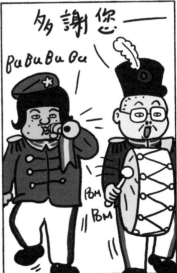

有陰謀

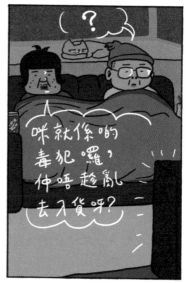

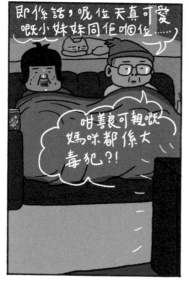

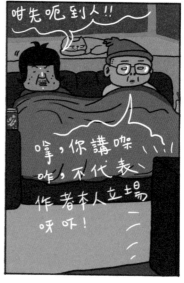

無間幾道

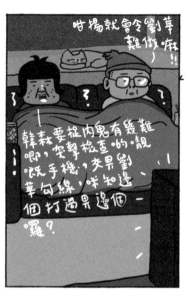

咁場就會令劉華難做嘛!!

韓森要捉內鬼有幾難唧,突擊檢查吔哋靚哋手機,夾畀劉華句線,咪知邊個打過畀邊個囉?

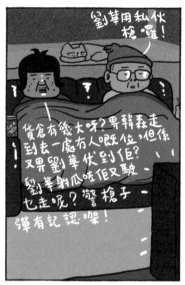

劉華用私伙槍囉!

貨倉有幾大呀?畀韓森走到去一處右人嘅位,但係又畀劉華伏到佢?劉華射瓜咗佢又駛乜走呢?警槍子彈有記認㗎!

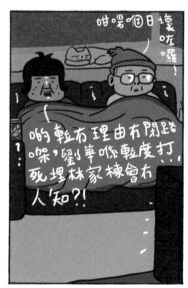

咁喘啱日壞咗囉!

啲轉右理由右開路㗎,劉華喺轉度打死埋林家棟會右人知?!

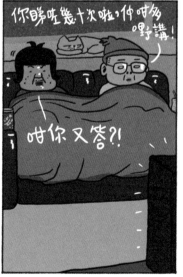

你瞓咗幾十次啦,仲咁多嘢講!

咁你又答?!

93

Tell me why?

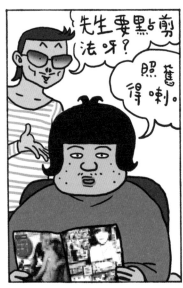

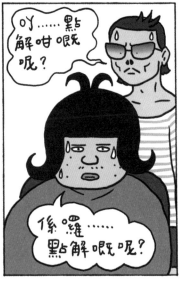

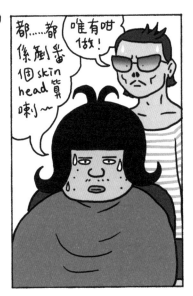

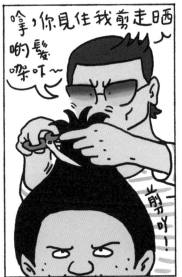

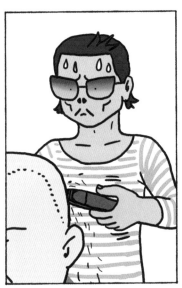

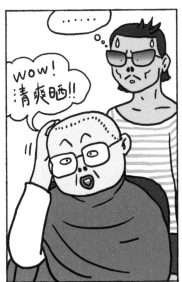

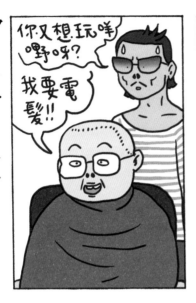

傳染

不能自拔

黑店

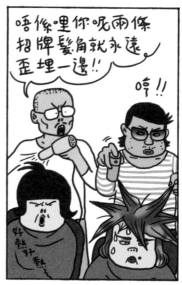

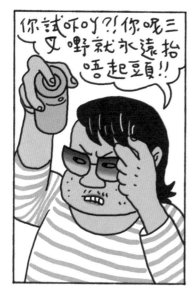

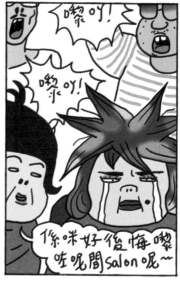

欠

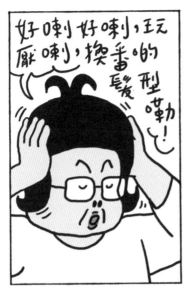

101

點解要返工

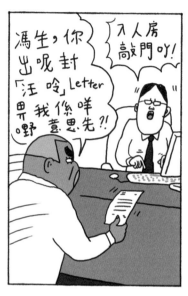

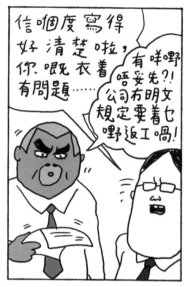

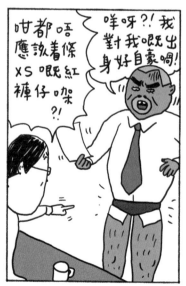

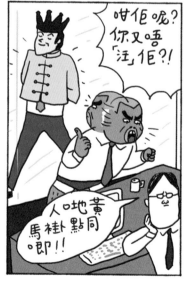

每月之星

太關照....

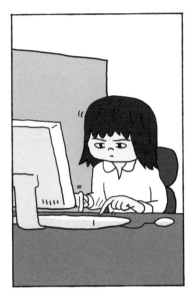
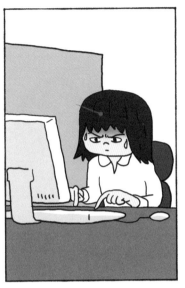
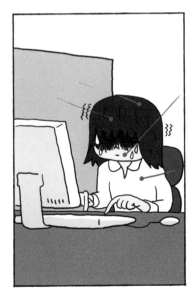
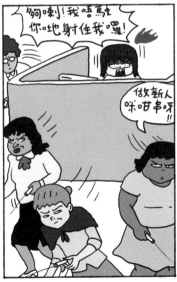

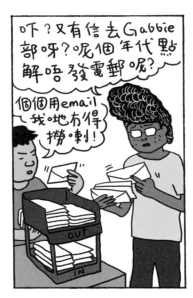

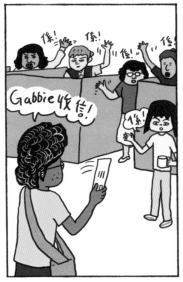

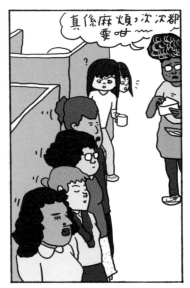

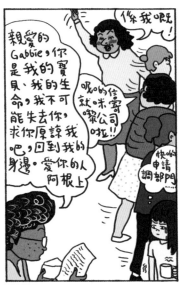

交棒

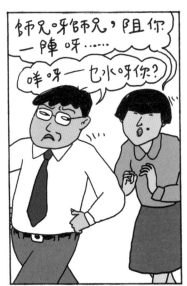

師兄呀師兄，阻你一陣呀……

咩呀一乜水呀你？

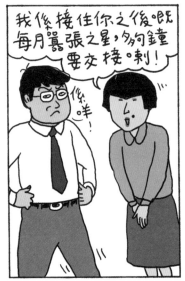

我係接住你之後嘅每月囂張之星，夠鐘要交接喇！

係咩！

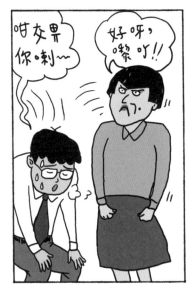

咁交畀你喇～

好呀，嚟吖!!

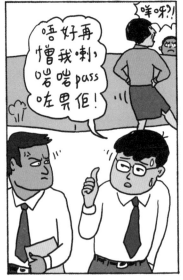

咩呀?!

唔好再嘈我喇，啱啱pass咗畀佢!

飛鳥

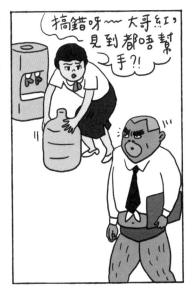

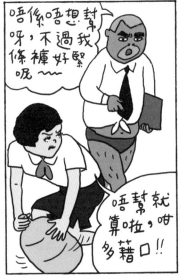

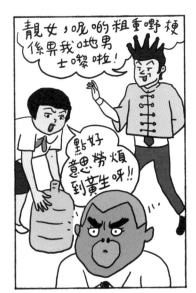

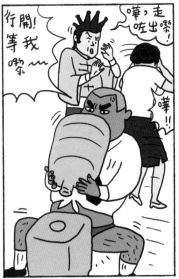

林示忌

再接再厲

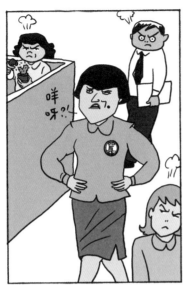

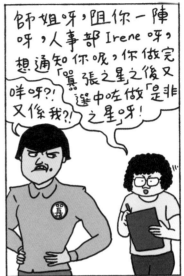

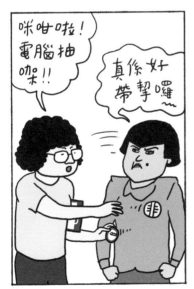

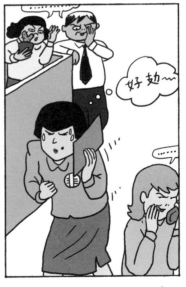

舵手

有錢佬

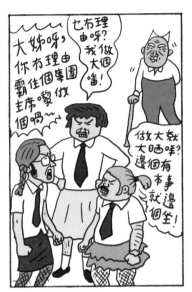

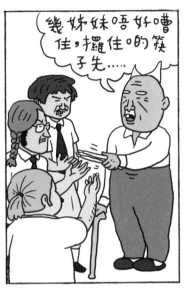

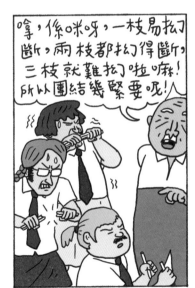

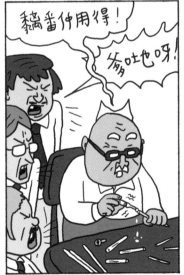

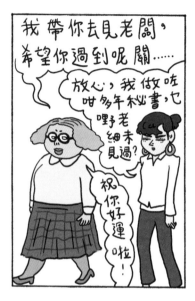

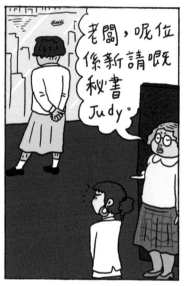

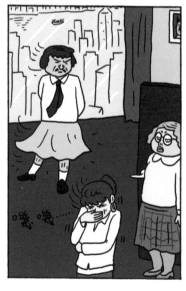

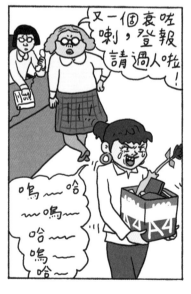

過關

誰是兇手

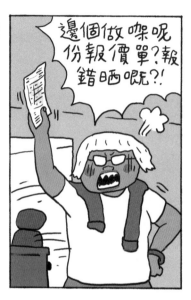

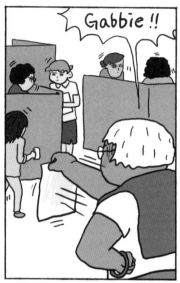

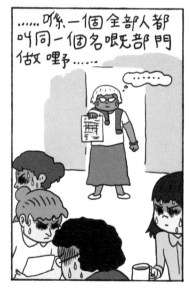

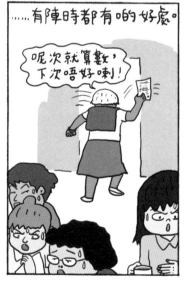

去無蹤

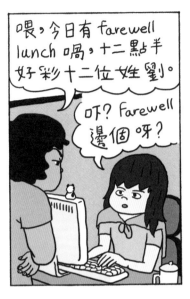
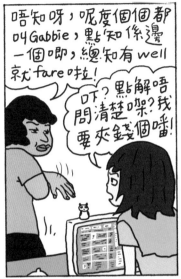
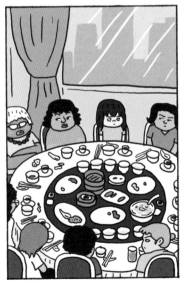
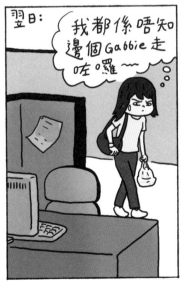

真言

幾衰呀咽隻 Gabbie，明明張單佢跟開家嘛，衰咗又唔認。喎～

咽次個 Gabbie 夠老土啦，食完 lunch 又詐詐諦唔夾番錢喎，追佢又扮失憶……

夠咽件 Gabbie 離譜？去完廁所唔沖廁㗎佢!!

喺全部人都同名嘅部門講是非真係好，指名道姓都唔怕，講完都唔知講緊邊個。

有殺錯冇放過

121

空降奇兵

惡女

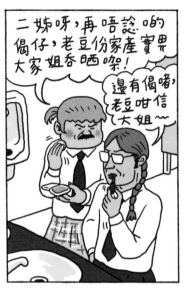

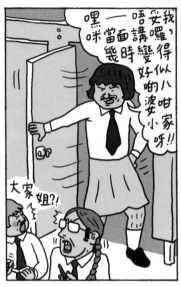

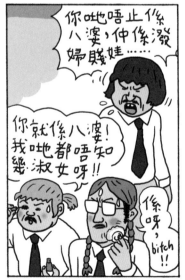

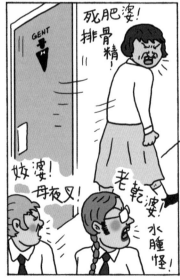

呢個嗰個

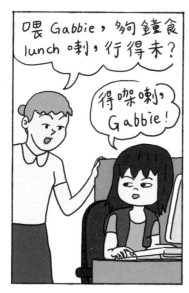

喂 Gabbie，夠鐘食 lunch 喇，行得未？

得㗎喇，Gabbie！

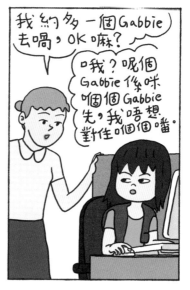

我約多一個Gabbie去喝，OK 嘛？

哦？呢個 Gabbie 係咪 嗰個 Gabbie 先，我唔想對住嗰個個嗰。

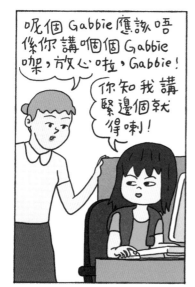

呢個 Gabbie 應該唔係你講嗰個 Gabbie 㗎，放心啦，Gabbie！

你知我講緊邊個就得喇！

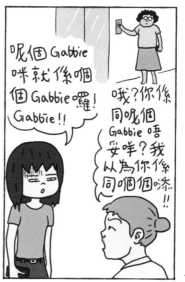

呢個 Gabbie 咪就係嗰個 Gabbie 囉！Gabbie！！

哦？你係同呢個 Gabbie 唔安咩？我以為你係同嗰個嗰添！！

父慈女孝

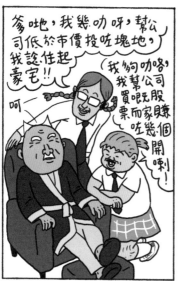

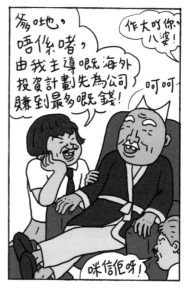

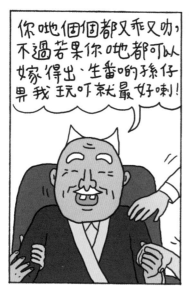

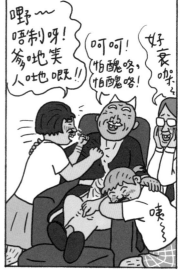

迴轉上司

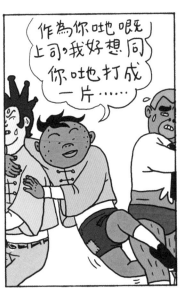

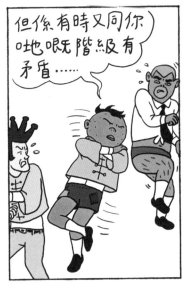

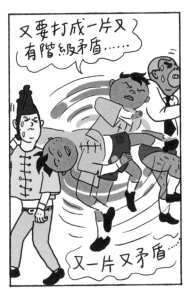

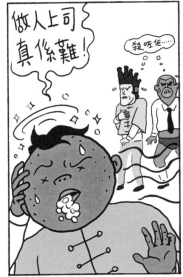

新不如舊

絶對中立

二少女之心

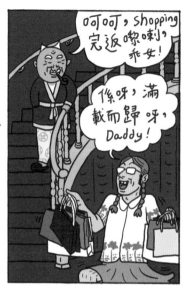

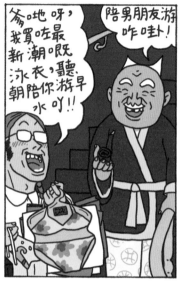

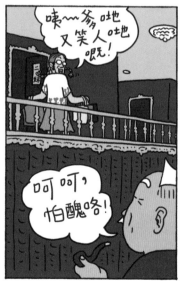

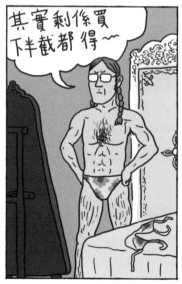

三少女之心

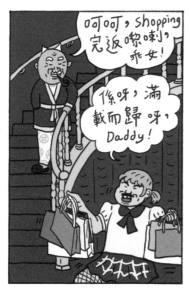

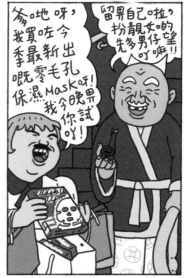

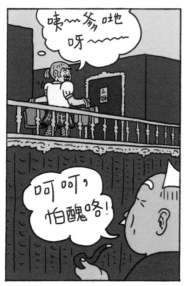

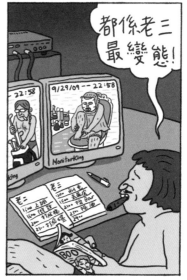

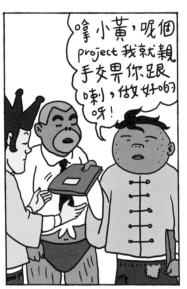
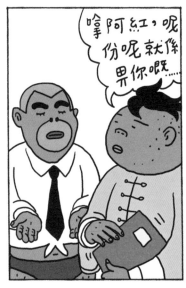
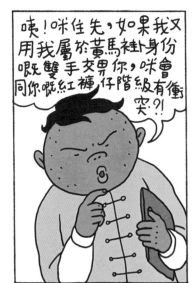
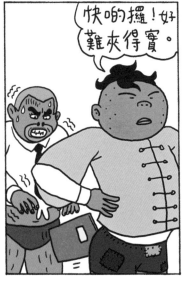

迷

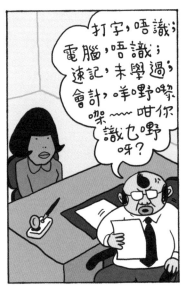

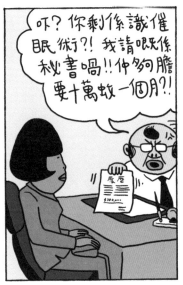

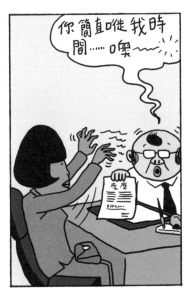

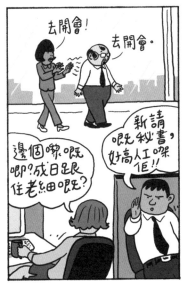

口淡淡

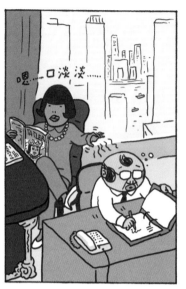

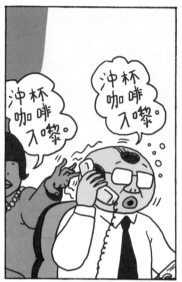

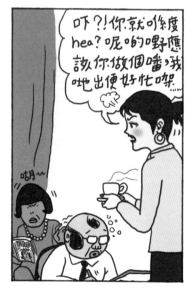

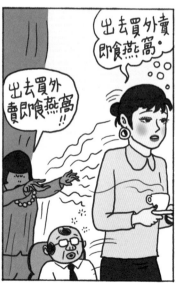

肚空空

咦，老闆，啱啱擦完鮑參翅肚仲打埋包呀，真係⋯⋯識歎嘞！

吖，你老闆搞咩呀，十問九唔應咁嘅？！

係啦，呢排好古怪！！

鮑參翅肚外賣到。

咁慢㗎！！去守住門口，唔好畀人入嚟。

TATLER

無一倖免

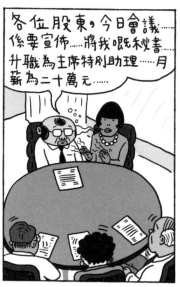

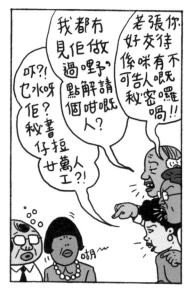

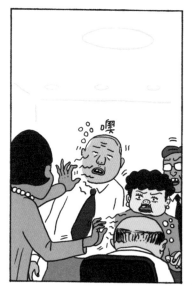

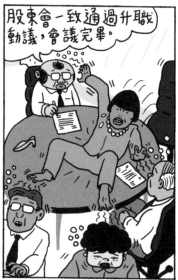

升我呢

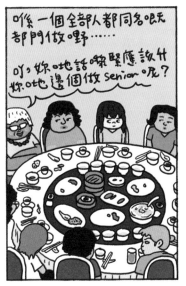

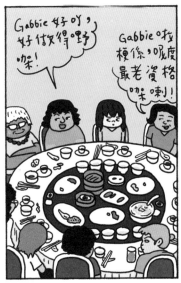

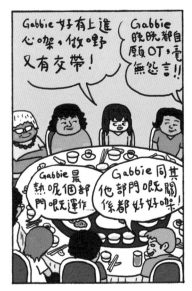

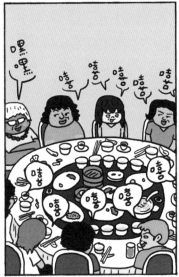

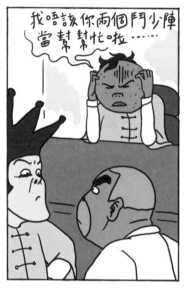

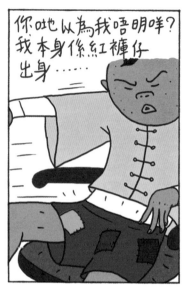

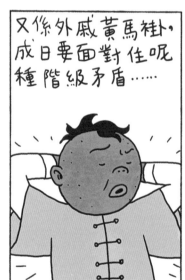

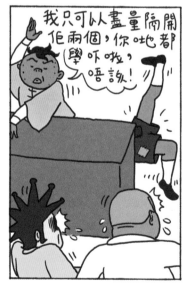

全情投入

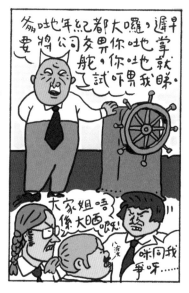

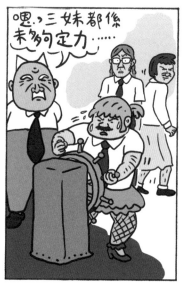

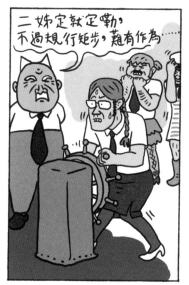

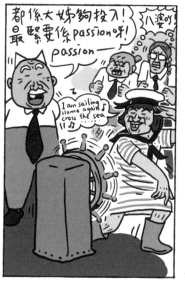

人肉衞星

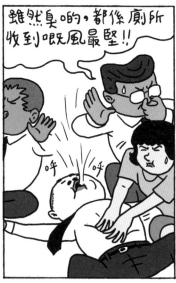

145

青春何價

冇理由唔玩

不擇腳段

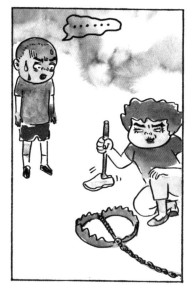

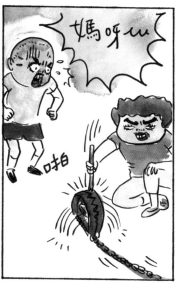

仁者成仁

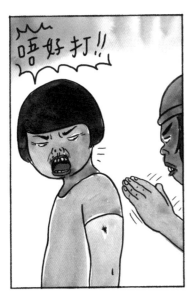

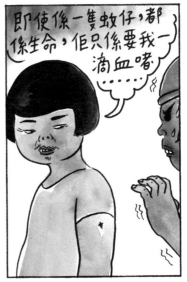

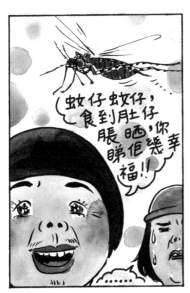

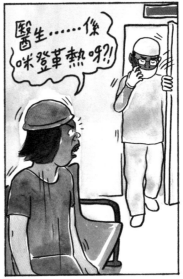

真相

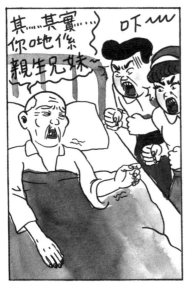

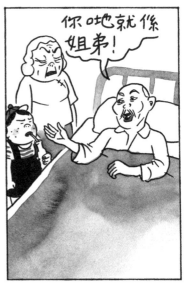

收放自如

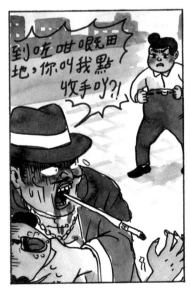

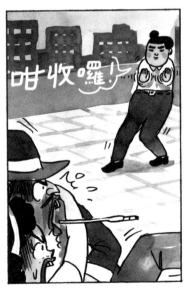

有三個窿

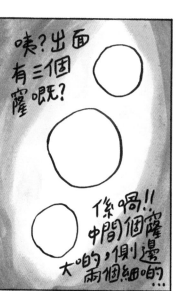

咦?出面有三個窿嘅?

係喎!!中間個窿大嘅,側邊兩個細啲...

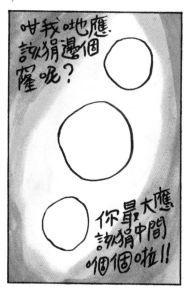

咁我哋應該猺邊個窿呢?

你最大應該猺中間嗰個啦!!

吓?出面冇冇埋伏㗎?

我哋兩個長過你有事都係我哋中招先啦!

嗱!係咪冇事呀!幾順利!!

係喎!!

yeah!

黑獄斷腸歌

我真係好想成為一個真正嘅男子漢!!

哦!好快啲!

出番嚟之後,你就會成為百分百嘅真漢子!

媽呀!!

生得滯

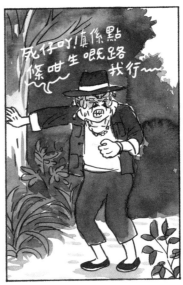

得兩個窿

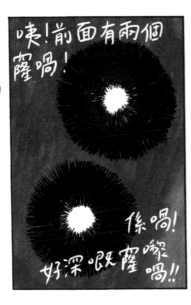

咦!前面有兩個
窿喎!

係喎!
好深嘅窿嚟
喎!!

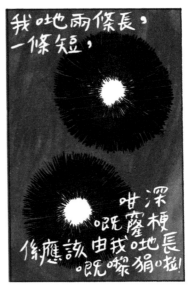

我哋兩條長,
一條短,

咁深
嘅窿梗
係應該由我哋長
嘅嚟狷啦!

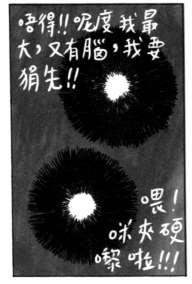

唔得!!呢度我最
大,又有腦,我要
狷先!!

喂!
咪夾硬
嚟啦!!!

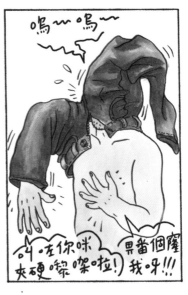

嗚~嗚~

叫左你咪
夾硬嚟㗎啦!

畀番個窿
我呀!!!

勵志與科學

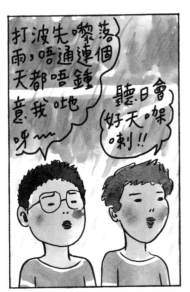

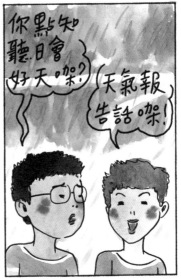

踩花賊

玩死爸爸

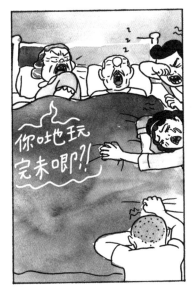

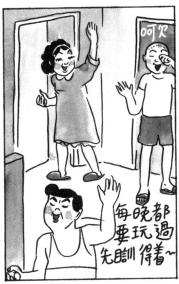

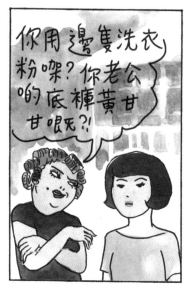
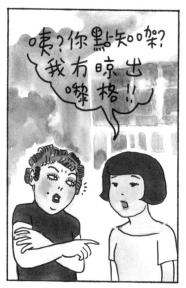
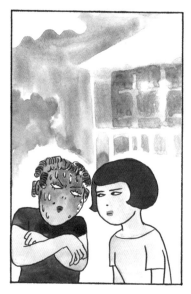
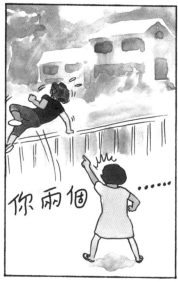

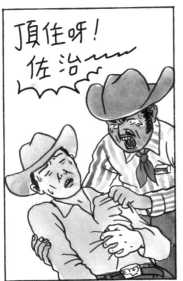

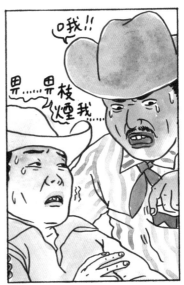

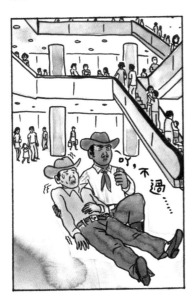

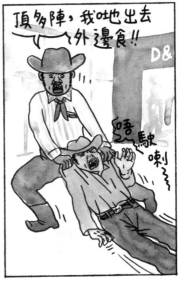

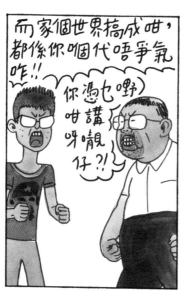

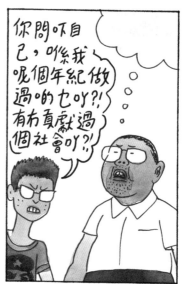

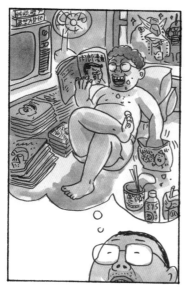

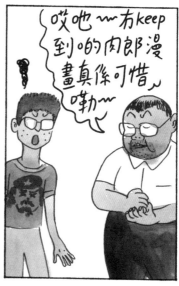

世界太冷

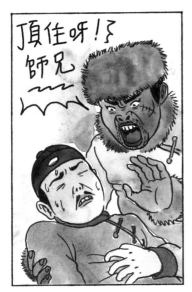

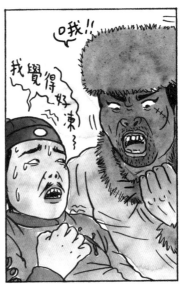

追究到底

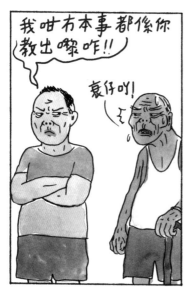

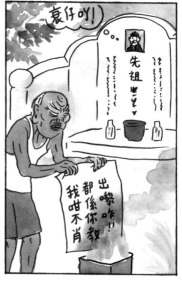

反證

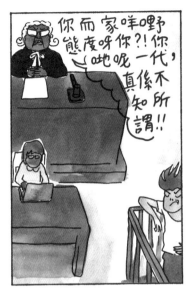

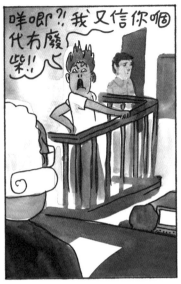

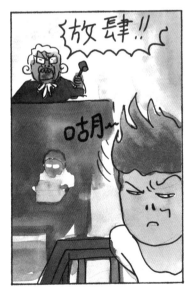

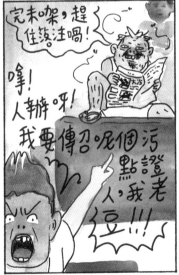

新體操

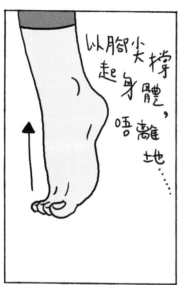

以腳尖撐起身體，唔離地……

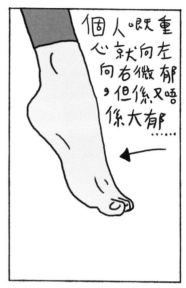

個人嘅重心就向左向右微郁，但係又唔係大郁……

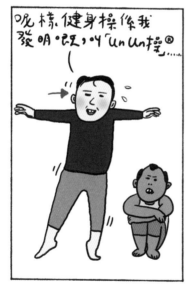

呢樣健身操係我發明嘅，叫「ununun操」®……

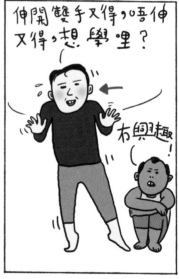

伸開雙手又得，唔伸又得，想學唔？

冇興趣！

自磚

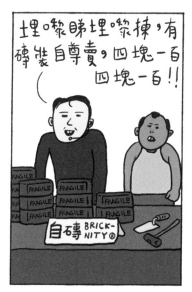

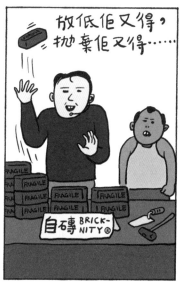

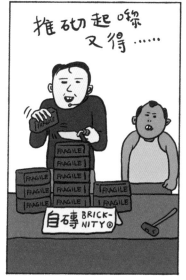

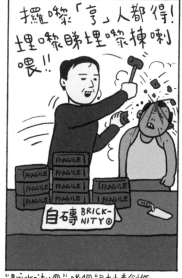

"Bricknity®" 呢個詞由小克創作

想像力王

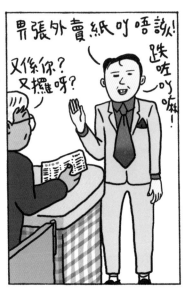

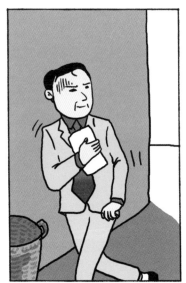

秘密貼紙

埋嚟睇埋嚟揀，睇見啲街名地方名係咪忍唔住想開吓玩笑呢……

秘密改名貼紙

用咗呢隻貼紙，就可以靜靜雞改咗啲名……

愉景
DISCOV

不過唔好太過份喎，例如改……

SIU SAI WAN
小西灣

到太過粗鄙太過低級……

不過改落啲豪宅度又OK喎！！埋嚟睇埋嚟揀喇喂！！

秘密改名貼紙

誤會

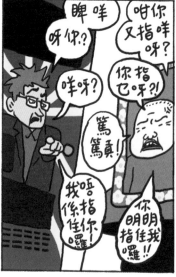

大我小我

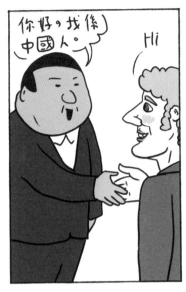

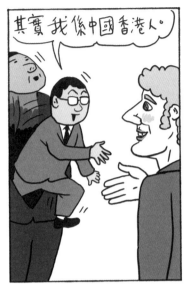

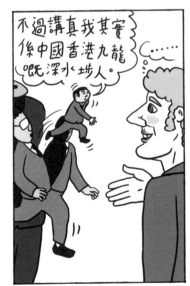

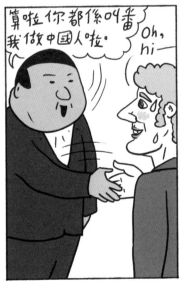

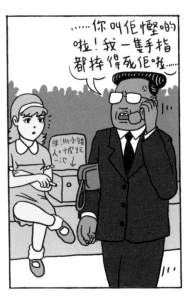

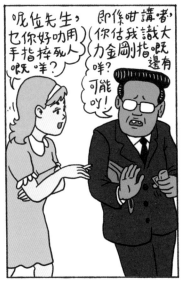

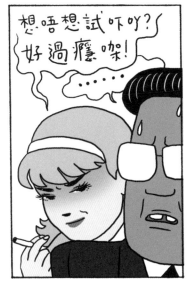

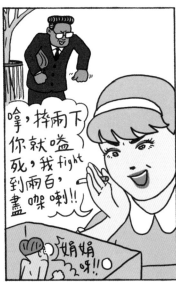

騙
術
街

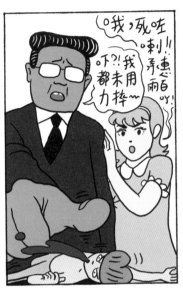

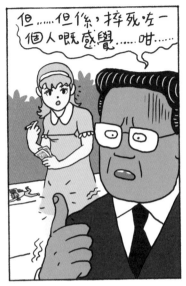

家有家規

悔疚一生

爺爺,我唔記得餵雀,餓死咗喇佢!嗚~

乖孫,唔好喊,其實人誰無過呢?

好多年前,爺爺一時火遮眼,喺條街度用一隻手指掂死咗一個小矮人……

我到而家仲每晚夢見小矮人臨死之前嘅痛苦表情,聽到佢嘅哀號:我到而家,都仲成日聞到我隻手指公有一陣血腥味……

哇

原諒我!!乖孫~

咦~~咁你仲用你沾滿血腥嘅手指公掂我塊面?!

177

Family rule

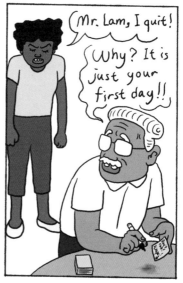

不只按摩

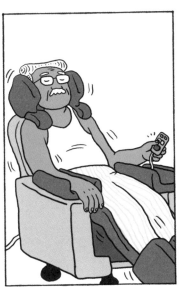

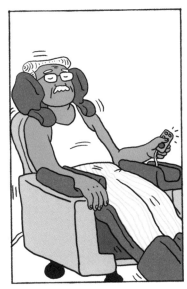

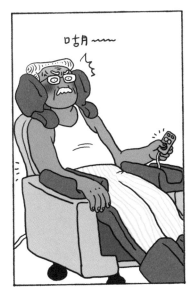

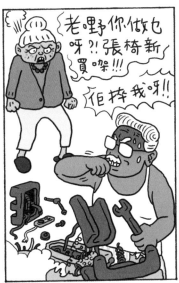

情義難全

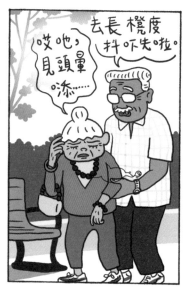

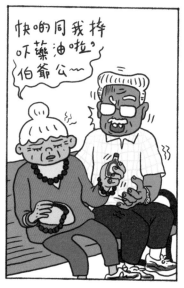

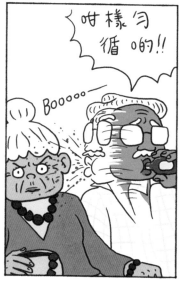

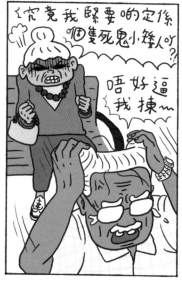

預咗要還

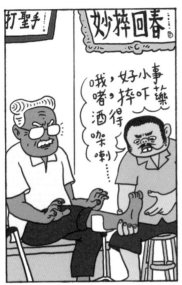

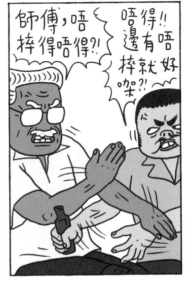

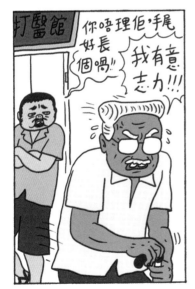

責任編輯		饒雙宜
書籍設計		嚴惠珊

書	名	不軌劇場 2
著	者	楊學德
出	版	三聯書店（香港）有限公司
		香港鰂魚涌英皇道 1065 號東達中心 1304 室
		JOINT PUBLISHING (H.K.) CO., LTD.
		Rm.1304, Eastern Centre, 1065 King's Road, Quarry Bay, H.K.
香港發行		香港聯合書刊物流有限公司
		香港新界大埔汀麗路 36 號 3 字樓
印	刷	中華商務彩色印刷有限公司
		香港新界大埔汀麗路 36 號 14 字樓
版	次	2010 年 5 月香港第一版第一次印刷
		2010 年 9 月香港第一版第二次印刷
規	格	特 16 開（148mm × 185mm）184 面
國際書號		ISBN 978-962-04-2991-0

©2010 Joint Publishing (H.K.) Co., Ltd.

Published in Hong Kong